兒童文學叢書
・音樂家系列・

永不屈服的巨人
樂聖貝多芬

邱秀文／著
陳澤新／繪

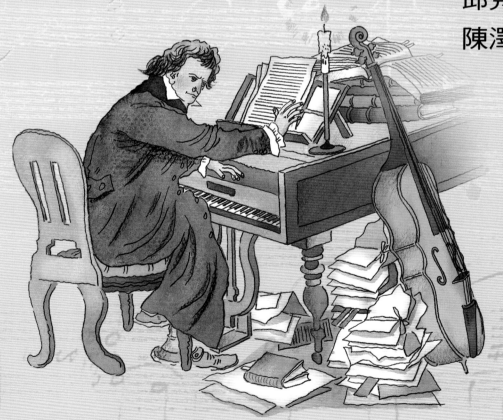

國家圖書館出版品預行編目資料

永不屈服的巨人：樂聖貝多芬 / 邱秀文著;陳澤新繪.
－－二版一刷.－－臺北市：三民，2009
　　面；　　公分.－－(兒童文學叢書・音樂家系列)

4710841107245　(平裝)

1.貝多芬(Beethoven,Ludwig van,1770–1827)–傳記
–通俗作品 2.音樂家–德國–傳記–通俗作品

910.9943

© 永不屈服的巨人
—— 樂聖貝多芬

著 作 人　　邱秀文
繪 　 者　　陳澤新
發 行 人　　劉振強
著作財產權人　三民書局股份有限公司
發 行 所　　三民書局股份有限公司
　　　　　　地址　臺北市復興北路386號
　　　　　　電話　(02)25006600
　　　　　　郵撥帳號　0009998–5
門 市 部　　(復北店)臺北市復興北路386號
　　　　　　(重南店)臺北市重慶南路一段61號
出版日期　　初版一刷　2003年4月
　　　　　　二版一刷　2009年7月
編 　 號　　S 910530
行政院新聞局登記證局版臺業字第○二○○號

以鋼鐵般的意志，譜出永恆的生命之歌

　　小時候，最大的娛樂，就是守在收音機旁聽廣播劇及音樂和讀童話。貝多芬的音樂，就是從那個簡陋的收音機流進我的心裡。

　　聽他的音樂，忍不住想像，他是一個什麼樣的人呢？

　　有時，覺得他溫柔又可愛；

　　有時，覺得他憂愁和不安；

　　有時，覺得他雄壯有力量；

　　有時，覺得他悠閒和優雅；

　　有時，覺得他輕鬆而歡悅……

　　等到讀了關於他的生平資料，方才知道在這些溫柔、可愛、雄壯、憂愁、不安、力量、悠閒、優雅、歡悅的背後，竟是殘障的痛苦和掙扎，他所創造的偉大音樂作品，固然是才華光芒四射的表現，但更是一顆不向命運屈服的心，以鋼鐵一般堅強的意志，譜出永恆的生命之歌。

　　沒有一位音樂家，可以像貝多芬一樣，耳朵聾了，聽不到外界一點聲響，全憑內心對於音樂的熱愛，摸索，摸索，再摸索。在黑暗的深淵裡，堅忍的以音符表達對生命的謳歌，造就自己獨一無二，沒有其他音樂家可以比得上的音樂。

　　在貝多芬的作品裡，我們聽到、感受到，一個活在絕對安靜世界裡的人，所發揮

的驚人創意， 把他所能夠想像得出的聲音， 編織成一首又一首充滿生命力的曲子， 震撼無數人們的心， 帶給大家音樂的美感，更帶給大家樂觀和鼓舞。

　　傾聽貝多芬的音樂時，節奏和聲響，一層又一層包圍著我們，好像磁場一樣，把人深深的吸引住了。它們又像一圈又一圈的光環，讓我們看到了生命即使在殘缺裡，仍能因為奮鬥向前，絕不退縮，而散發出希望的曙光。

　　貝多芬所寫的最後一首交響曲——「第九號交響曲：合唱」首演完畢的時候，貝多芬站在指揮旁邊，完全聽不見聽眾如千軍萬馬般的歡呼與鼓掌， 直到合唱團員執起他的手，讓他轉向聽眾，他才明白，自己雖然聽不見，卻一點也不妨礙他可以為無數的人們留下聲音的奇蹟。

　　貝多芬的個子矮小， 可是， 人們從來不覺得他是個矮個子，因為他那勇敢的精神和貫注在音樂裡美好的信念， 使得他的身體變得高了，大了，就像是巨人一樣。

邱秀文

永不屈服的巨人

在音樂中飛翔

（主編的話）

喜歡音樂的父母，愛說：「學音樂的孩子不會變壞。」

喜愛音樂的人，也常說：「讓音樂美化生活。」

哲學家尼采說得最慎重：「沒有音樂，人生是錯誤的。」

音樂是美學教育的根本，正如文學與藝術一樣。讓孩子在成長的歲月中，接受音樂的欣賞與薰陶，有如添加了一雙翅膀，更可以在天空中快樂飛翔。

有誰能拒絕音樂的滋養呢？

很多人都聽過巴哈、莫札特、貝多芬、舒伯特、蕭邦以及柴可夫斯基、德弗乍克、小約翰·史特勞斯、威爾第、普契尼的音樂，但是有關他們的成長過程、他們艱苦奮鬥的童年，未必為人所知。

這套「音樂家系列」叢書，正是以音樂與文學的培育為出發，讓孩子可以接近大師的心靈。經過策劃多時，我們邀請到關心兒童文學的作家為我們寫書。他們不僅兼具文學與音樂素養，並且關心孩子的美學教育與閱讀興趣。作者中不僅有主修音樂且深諳樂曲的音樂家，譬如寫威爾第的馬筱華，專精歌劇，她為了寫此書，還親自再臨威爾第的故鄉。寫蕭邦的孫禹，是聲樂演唱家，常在世界各地演唱。還有曾為三民書局「兒童文學叢書」撰寫多本童書的王明心，她本人除了擅拉大提琴外，並在中文學校教小朋友音樂。

撰者中更有多位文壇傑出的作家，如程明琤除了國學根基深厚外，對音樂如數家珍，多年來都是古典音樂的支持者。讀她寫愛故鄉的德弗乍克，有如回到舊時單純的幸福與甜蜜中。韓秀，以她圓熟的筆，撰寫小約翰·史特勞斯，讓人彷彿聽到春之聲的祥和與輕快。陳永秀寫活了柴可夫斯基，文中處處看到那熱愛音樂又富童心

的音樂家，所表現出的「天鵝湖」和「胡桃鉗」組曲。而由張燕風來寫普契尼，字裡行間充滿她對歌劇的熱情，也帶領讀者走入普契尼的世界。

　　第一次為我們叢書寫稿的李寬宏，雖然學的是工科，但音樂與文學素養深厚，他筆下的舒伯特，生動感人。我們隨著「菩提樹」的歌聲，好像回到年少歌唱的日子。邱秀文筆下的貝多芬，讓我們更能感受到他在逆境奮戰的勇氣，對於「命運」與「田園」交響曲，更加欣賞。至於三歲就可在琴鍵上玩好幾小時的音樂神童莫札特，則由張純瑛將其早慧的音樂才華，躍然紙上。莫札特的音樂，歷經百年，至今仍令人迴盪難忘，經過張純瑛的妙筆，我們更加接近這位音樂家的內心世界。

　　許許多多有關音樂家的故事，經過作者用心收集書寫，我們才了解這些音樂家在童年失怙或艱苦的日子裡，如何用音樂作為他們精神的依附；在充滿了悲傷的奮鬥過程中，音樂也成為他們的希望。讀他們的童年與生活故事，讓我們在欣賞他們的音樂時，倍感親切，也更加佩服他們努力不懈的精神。

　　不論你是喜愛音樂的父母，還是初入音樂領域的孩子，甚至於是完全不懂音樂的人，讀了這十位音樂家的故事，不僅會感謝他們用音樂豐富了我們的生活，也更接近他們的內心，而隨著音樂的音符飛翔。

貝多芬

Ludwig van Beethoven
1770～1827

Beethoven

序 曲
頭髮下的智慧

1995 年 12 月，全世界有名的「蘇富比拍賣公司」，將一絡貝多芬的頭髮，賣給美國的兩位貝多芬音樂迷。

許多人讀到這一則新聞，都覺得奇怪，貝多芬雖然去世一百多年，可是，他的音樂一直在全球飄揚，大家都記得他，為什麼還要買一個死人的頭髮，其中有什麼原因嗎？

有人說，這是樂迷想藉貝多芬的頭髮，了解他生前的健康情形，對他早逝的影響。有人說，因為貝多芬是樂聖，名氣很大，收集名人的身體之物，是一種很好的投資，將來，這一、兩百根頭髮會更加值錢。

不過，收集的人真正的收集原因，只有兩個字:「敬愛」。在貝多芬逝世的 19 世紀，當時的人，剪下過世親友的頭髮以為紀念，是一種普遍的習俗。然而，歷經一百多年，這些頭髮，經過戰爭和種種災難，不但沒有失落，反而一直被小心翼翼的保存下來，這代表著後代人對於貝多芬的尊敬和喜愛，有增無減；對於貝多芬的奮鬥精神，遙遠的追思。凡是和貝多芬有關係的事物，都成了無價之寶。

永不屈服的巨人

因為，貝多芬的音樂，和他這個人，象徵人類追求理想的不朽典範。

第一樂章

悲哀的小男孩

　　魯特維克・范・貝多芬，1770年12月16日，在德國波昂一所破舊的閣樓裡出生。貧窮的家境，使貝多芬從小生活就過得十分艱苦。他缺少人照料，總是全身髒兮兮的。

　　貝多芬的爸爸是男高音歌手，很喜歡喝酒，微薄的薪水，幾乎全用來買酒喝。醉醺醺的爸爸，和天下所有的爸爸一樣，望子成龍。不過，他的望子成龍，有一個更重要的原因，那就是希望將兒子貝多芬訓練得和神童莫札特一樣，並且可以賺很多的錢。

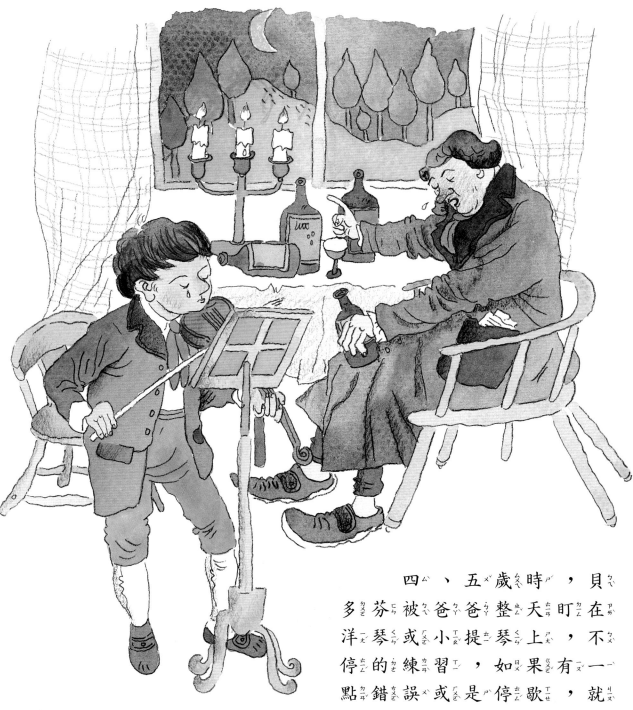

貝多芬 ♪

四、五歲時，貝多芬被爸爸整天盯在洋琴或小提琴上，不停的練習，如果有一點錯誤或是停歇，就會受到爸爸無情的鞭打。有時候，爸爸喝了酒，半夜回到家，也會把他從床上叫起來，命令他練琴。

永不屈服的巨人

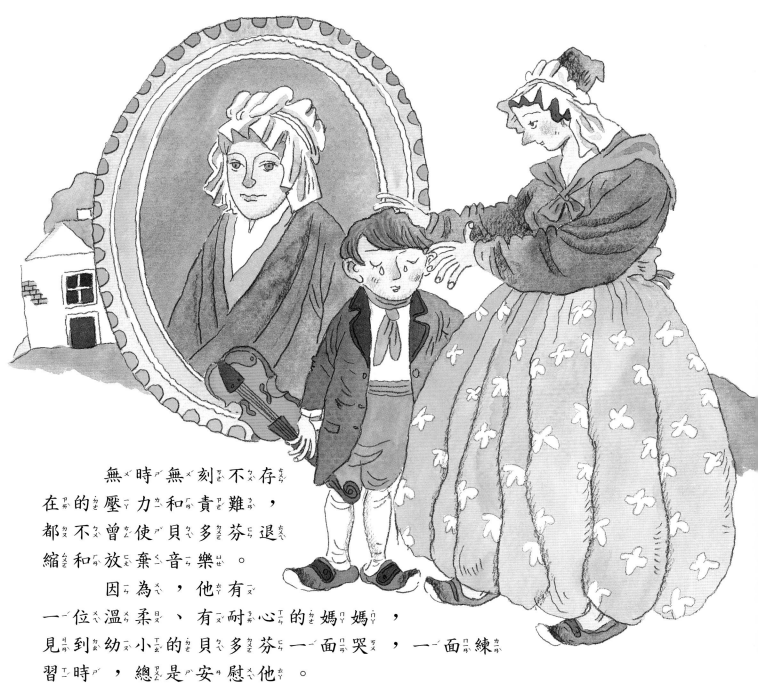

　　無時無刻不存在的壓力和責難，都不曾使貝多芬退縮和放棄音樂。

　　因為，他有一位溫柔、有耐心的媽媽，見到幼小的貝多芬一面哭，一面練習時，總是安慰他。

　　更因為，貝多芬天生喜愛音樂，而且很有才華。在他年幼的心裡，時常告訴自己：「我雖然什麼都沒有，可是，我有音樂！」他常希望家裡的人，都離開這間狹小的公寓，讓他可以全心全意的彈琴。那時候，他覺得非常快樂。

永不屈服的巨人

　　貝多芬第一次公開演奏鋼琴時，只有七歲。後來他跟隨多位宮廷樂師學習鋼琴、小提琴、中提琴。兩年後，他便成為著名宮廷管風琴師尼富的學生，再過不到一年，他就成為尼富的助手。

　　尼富對這位年輕弟子十分的愛護。他讓貝多芬代替他出席宮廷的彌撒或禮儀場合演奏。甚至在尼富的奔走之下，年僅十三歲的貝多芬，成為「音樂雜誌」推崇的新秀：他的演奏技巧純熟有力，讀譜能力很好，將來可能成為第二個莫札特。

貝多芬還在需要人照顧的年紀時，媽媽卻因病去世了。他在傷心之餘，還得照顧兩個年幼的弟弟。不但如此，就在必須做許多家務，兼管幼弟的同時，爸爸因酗酒而被迫辭去宮廷樂手的工作。貝多芬向宮廷請願，獲准以爸爸一半的薪水，繼承爸爸的工作。從此，貝多芬肩負起撫養家庭的重任，成為一家之主。

　　雖然生活的擔子沉重，但貝多芬不忘一方面追求樂藝的進步；一方面結交愛好音樂的朋友。朋友鼓勵貝多芬到音樂之都維也納發展。其中一位朋友華德斯坦伯爵更熱心提供貝多芬到維也納的旅費。

二十二歲的貝多芬，懷著理想和朋友們熱情的鼓勵，離開了故鄉，來到了有許多音

樂家的維也納，並開啟了他一生燦爛的創作
生涯。

第二樂章
以音符與命運奮鬥

　　到了維也納，那裡濃厚的音樂氣氛，使他如魚得水，在這有如第二故鄉的城市，貝多芬不斷的創作，包括：鋼琴奏鳴曲、小提琴與鋼琴奏鳴曲、四重奏、鋼琴與管弦樂協奏曲、小提琴與管弦樂協奏曲、交響樂，還有歌劇、宗教音樂，序曲、聲樂曲等等，他自己編號的有一百三十八首，未編號的則有兩百多首歌曲。

永不屈服的巨人

　　許多人認識貝多芬的音樂，往往從「給愛麗絲」開始。這首曲子是貝多芬所寫的曲子中最簡單的，生前不曾發表及出版。有人說，這首曲子可能是貝多芬隨手寫下來的。「愛麗絲」是他一位學生的名字，也許是貝多芬見到這位小女孩練琴時可愛而又認真的模樣，令他童心大發，於是寫出這首輕淡、不經意，卻又充滿童趣的鋼琴曲。

　　「給愛麗絲」的純美、稚樸，早已成為全世界音樂家庭親切的老朋友，很少有學鋼琴的人沒有在「給愛麗絲」的樂聲中度過童年。這首曲子最吸引人的地方，是貝多芬以素描的方式，深刻的表現出小女孩專注練琴的神情；他的功力就在於看起來像是輕描淡寫的曲音，卻蘊含著令人念念不忘的感情。

從二十七、八歲開始，貝多芬的聽力逐漸衰退。他寫信給好友斐格拉醫生訴說自己聽覺上的苦惱：「在劇場裡練習時，只要稍微遠些，樂器和歌聲高音，我完全聽不到。對一個音樂家而言，那等於讓他走向死亡。」

因為病情愈來愈壞，他非常悲觀，幾乎不想活下去。這時，他遇見一位美麗聰慧的少女——他的學生朱麗葉妲·奎契第。

朱麗葉姐不但長得美，而且對於貝多芬的嚴格教育，更是虛心接受，從不叫苦。兩個人透過音樂而相愛了。愛情，使貝多芬不再孤獨與淒慘，更刺激了他的靈感，創作了鋼琴奏鳴曲「月光曲」，這是他的作品中，相當受歡迎的一首。

在極度苦惱中的貝多芬，為什麼還能夠寫下洋溢著美妙幻想的「月光曲」？因為這是貝多芬為朱麗葉姐所做的禱告，同時也是在絕望的黑暗中，藉音樂來發現一縷淡淡的希望之光。

貝多芬 15

當時的貝多芬，愈是痛苦，便愈想在心中描繪夢想、憧憬、光明。音樂家李斯特曾經稱譽這首曲子是：「深不見底的谷裡綻開的一朵花。」

貝多芬寫下這首曲子的時候，在一封信裡說：「我絕不能平白屈服。我要攫住命運的喉嚨，向它挑戰！」

貝多芬要以音樂來表達對殘忍命運的反抗。他陸續又寫了多首震撼人心的曲子，例如他創作了九首交響曲，一般人最熟悉的，有第三號、第五號、第六號、第九號，四首交響曲，提到貝多芬馬上就會聯想到它們。

第三號交響曲「英雄」的產生，是因為貝多芬對1800年代的法國革命非常關心，對「自由、平等、博愛」的革命理想有著深深的共鳴。他對參與革命的拿破崙十分尊敬，決定以自己不向命運屈服，重新站起來的第一首交響曲作品獻給拿破崙。

沒想到曲子完成後，拿破崙宣布要做皇帝，貝多芬聽到這個消息，氣得滿臉鐵青、全身發抖。他將這首交響曲改獻給他的支持者羅布戈維茲公爵。

雄偉壯麗的「英雄」交響曲，演奏時間需要五十分鐘以上，比當時一般的交響曲長多了。不少聽眾都批評貝多芬應該把它寫得短一些。貝多芬卻說：「能夠懂的人，自然會懂。我還要寫超過一小時的大曲子。」

音樂家華格納說：「貝多芬的『英雄』不能以字面上的意義來解釋，英雄並不是指某一個人。在全人類中，堅強、正義的人，便是英雄。」

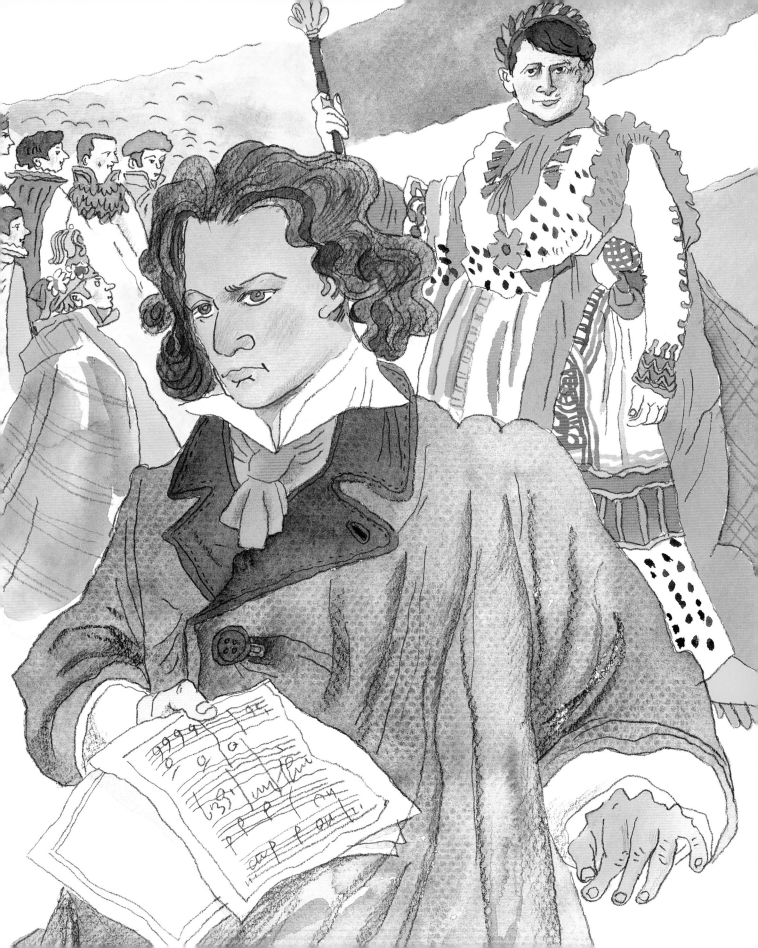

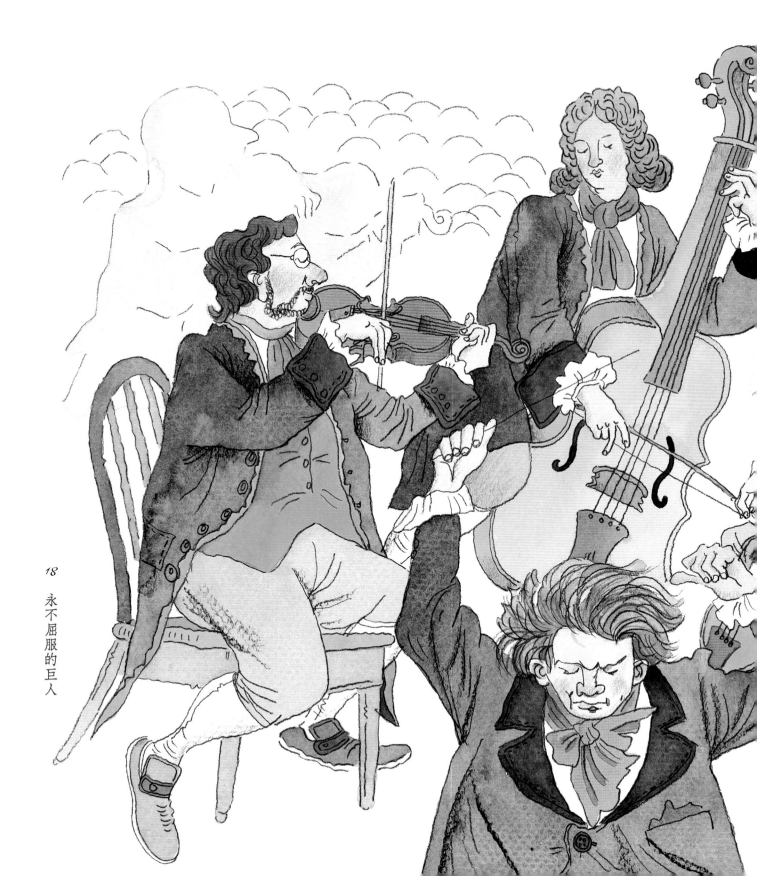

永不屈服的巨人

「達達達ㄉㄚ，達ㄉㄚ……」（Sol-Sol-Sol-Mi）一開始ㄕㄇ的四個重擊音符，掀開第五號交響曲「命運」的序幕。像這首沉重的敲擊人們心頭的曲子，可以說是十分少見。貝多芬說ㄕㄨㄛ:「命運就是如此敲打門扉的。」

1808 年完成這首曲子，初次演奏時，貝多芬親自指揮。此時，他的耳朵幾乎已經聽不到。可是，貝多芬全身充滿熱情與力量，指揮的手勢及身段非常劇烈，還把譜架上的蠟燭都給打翻了。

詩人歌德說:「我聽這首交響曲時，覺得屋頂天花板彷彿就要搖晃起來!」足見全曲的強烈有力。

整首曲子，從可怕的命運來臨、害怕命運的脆弱人心、勇敢的向命運挑戰的精神力量，到充滿朝氣、蘊藏著未來的希望、溫暖而安詳的憩息；然後是在命運之前的顫抖不安，最後，人以堅定的意志，戰勝了命運，奏出凱旋之歌。

緊接著，貝多芬又創作了第六號交響曲「田園」。這部美麗而寧靜的交響曲，使人們發現，貝多芬除了能夠創作雄偉的音樂，也能夠描寫恬淡溫柔的音樂。

有人形容貝多芬的脾氣像獅子一樣的暴躁，只有大自然可以帶給他無比的慰藉。在這首曲子裡，貝多芬似乎暫時放下他的沉重憂慮，心上反映著自然界的甘美與閒適，非常單純的描繪他心中的大地。

他透過田園的各種現象，來描述人生的和平、喜悅、苦難，以及隨之而來的希望與感謝。從此曲各樂章的標題：第一樂章「來到田園的清爽快活的心情」；第二樂章「溪畔小景」；第三樂章「農夫們的歡聚」；第四樂章「雷雨、風暴」；第五樂章「牧人之歌、雷雨風暴後的感謝與歡悅」，可以感知全曲顯示的含意。

貝多芬

21

這時，人們更進一步的認識貝多芬是如此富有才華，能夠以音符表達內心各種變化多端的感覺。

等到貝多芬的第九號交響曲「合唱」完成及演奏後，人們對他更為佩服。在這首曲子裡，貝多芬將他過去在音樂方面的成就，做了一個綜合，同時更加創新。

全曲像是回憶一生的經歷，有陰影、有失落、有淒涼、有惆悵、有衝突、有激情，可是，對人生的熱情沒有改變。

尤其最後一個樂章，全樂團唱起美妙精純的樂句；接著樂團與合唱團同時唱起「歡樂頌」。歡樂的節奏，由遠而近。當樂曲終了之時，他創造了一股磅礴的聲浪，器樂聲和人聲打成一片；樂器的演奏者和演唱者，就像兩條巨大的河流，匯合成一片音響的大

永不屈服的巨人

海！這人聲既是他自己的心聲，也是大眾的共鳴，使得音樂從此和我們的心聲融合為一體，好像血和肉一樣不分開。

第三樂章
在散步中尋找靈感和力量

　　一直充滿創作活力的貝多芬，在四十四歲之後，他的音樂生涯有了很大的轉折。首先，第七號交響曲首演就獲得好評。之後，第八號交響曲也首演，並應觀眾的要求，演奏了「威靈頓的勝利曲」。貝多芬也為當時舉行的「維也納會議」寫了些曲子，在各國國王及王子等人面前演奏，大家都以他為歐洲之光，對他讚賞不已，為他增加了許多的名聲。

　　可惜的是，在名聲遠播的同時，噩運又漸漸出現。先是經濟蕭條，在維也納贊助貝多芬多年的拉茲莫夫斯基王子，他的宮廷被大火燒毀，又因沒錢重建而破產。另一位貝多芬的好友兼贊助者李赫諾夫斯基王子也在此時去世。貝多芬的弟弟卡爾也在此時去世了，為了姪子的監護權，他和他的弟媳展開訴訟。

不到幾年，維也納人多年來對貝多芬的欣賞崇拜開始消褪。更不幸的是，他已經完完全全聾了，就算他戴著助聽器，把身體壓在鋼琴上，想要去感覺它的震動，卻仍然聽不到聲音。他只有在全然的寂靜中作曲，對於聲音，他只能想像。

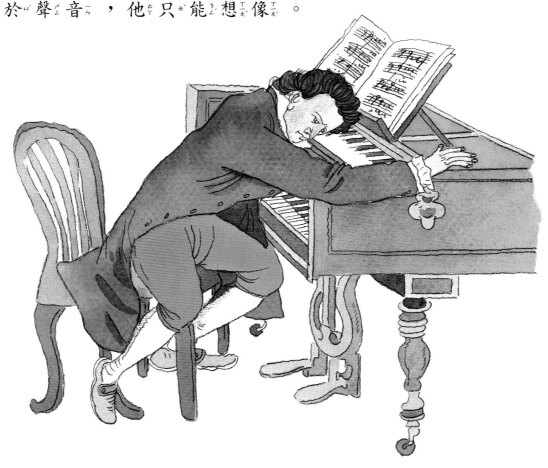

永不屈服的巨人

貝多芬那時生活在一個缺乏物質與金錢支援、被冷淡以及家務困擾、又沒有聲音的世界裡，他更加孤獨了，卻堅持不放棄音樂創作。他經常一個人外出散步，為他自己創造聲音。

　　貝多芬的奮勇、寂寞、痛苦……種種心情，都向大自然傾訴。他不論是在清晨或夜晚，都不停的散步，風雨無阻，而且從來不戴帽子，人們看他走來走去，不知道他在做什麼，甚至猜想他是不是發瘋了？

28 永不屈服的巨人

貝多芬

其實，他是以自己的心，全神貫注的傾聽大自然帶給他真實的安慰和律動。

耳聾，是上天對音樂家開的大玩笑，使他聽不見人間的聲音。可是，卻阻止不了他努力打破身體與聲音的隔絕，努力把大自然心靈的聲音，傾入他的耳朵，終於奇妙的讓他在心裡聽到大自然的聲音沁透、顫抖、震動，安撫了貝多芬孤獨的靈魂，帶給他洶湧充沛的創造能量。就像詩人的句子：「縱身一躍越過去」，貝多芬超越了殘障，將自己的音樂跳躍到更高的境界。

第四樂章
19世紀音樂的火炬

聽貝多芬的音樂，能想像他的長相嗎？他長得矮矮的，有些臃腫。最令人印象深刻的是，他有一個廣寬隆起的額角，頭髮烏黑而且非常濃密，經常豎立著，好像從來沒有好好梳理過。他的眼睛，似乎永遠燃燒著奇異的光芒，流露著狂熱和憂鬱的眼神。見過他的人，往往被他的目光所震住了。貝多芬有一個又短又方的鼻子，和一張下唇比上唇突出，總是抿著的嘴巴。有些人認為，貝多芬的臉像獅子，非常的威武，精力充沛。

這張像獅子一樣的臉，很少微笑，通常只有憂傷的表情，或是激動與憤怒，尤其是他創作時，臉上的肌肉會隆起，全身激烈的抖動。

貝多芬在年輕時，耳朵就有毛病，影響他的聽覺，中年之後，他的耳朵完全聽不見聲音，貝多芬只能與人筆談。此外，他的健康長年不好，年輕時，就有腸胃的毛病。多年來，他一直有嚴重的頭痛，還多次感染膿瘡、肺炎、支氣管炎，並且得過斑疹傷寒。身體的不舒服，加上耳病，使得貝多芬的脾氣很暴躁，且容易生氣，不理會別人。

永不屈服的巨人

他一生渴望能遇到一位美麗、善體人意的女性，與他結合，共度和樂的家庭生活。但是，這個願望始終沒有實現。

貝多芬曾經遇到他十分喜歡的女性，也曾經與他相愛的女性有過婚約，可是，最後都因為貝多芬的社會地位不夠高，或是他全心投入音樂、情緒多變、性情古怪等，使與他來往的女性顧慮，而不願意與他結婚。

在弟弟卡爾去世之後，貝多芬和弟媳婦多次打官司，最後終於取得姪兒卡爾（與父親名字譯音相同）的監護權。不過，兩人相處得並不好。

一生中，從來沒有享受過家庭溫暖的貝多芬，卻交到幾位善良的朋友、知音，像是勃羅寧家族的勃羅寧夫人，華德斯坦伯爵、斐格拉醫生、拉茲莫夫斯基王子、李赫諾夫斯基王子、盧考維茲王子等。他們或在生活上給予貝多芬最大的關懷；或在金錢上給予貝多芬長期的贊助，使貝多芬在精神或物質上都得到支援。

住在維也納三十六年，貝多芬曾搬過四十次家。他雖然曾經有生活困苦、收入低微的時候，但大部分的時間，他的經濟情況都很不錯，請他寫曲子的人或出版商，都付他很高的酬勞。

1824 年，當貝多芬的第九號交響曲「合唱」首演，得到空前的成功，貝多芬站在臺上答謝聽眾的讚美，親眼看到數百頂帽子，在熱烈的氣氛中，擲向燈火輝煌的空中，他並不知道這是他最後一次站在舞臺上向聽眾致謝。

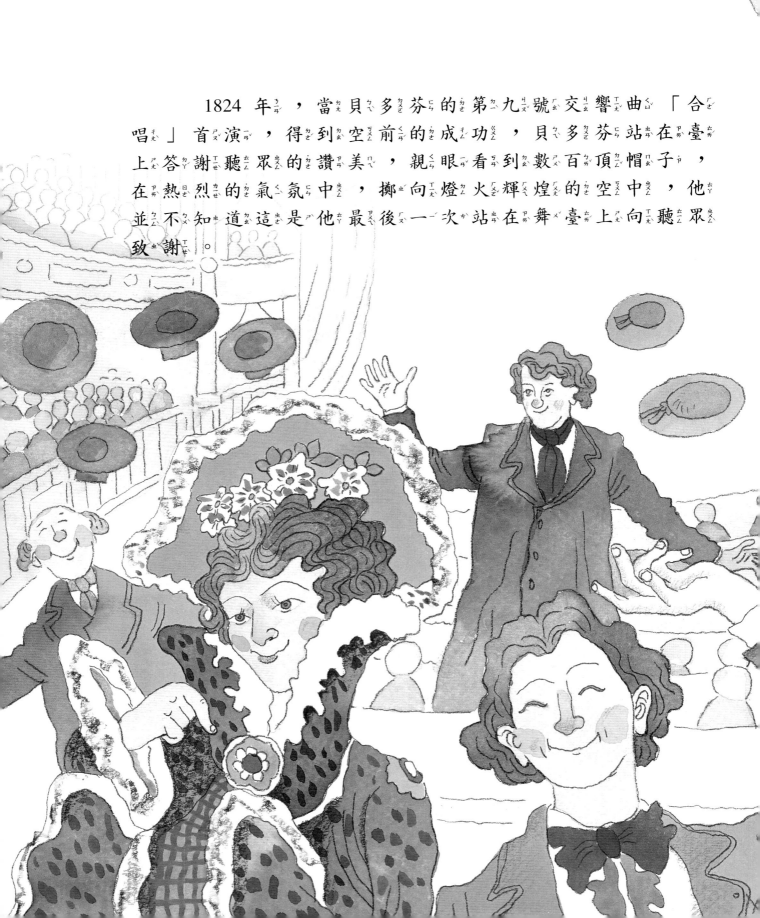

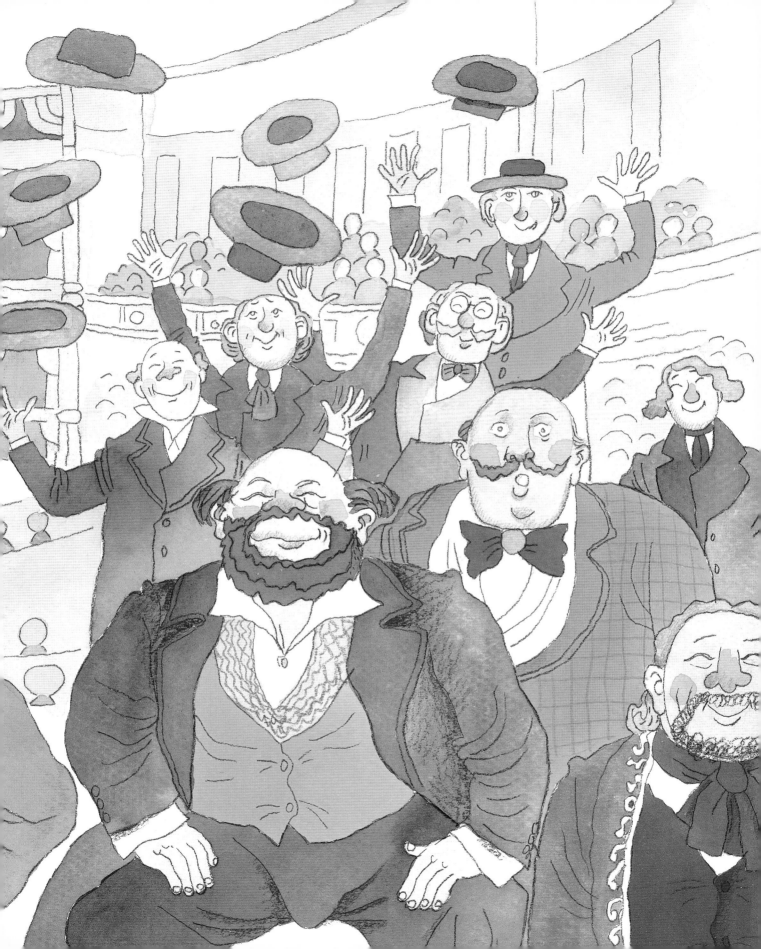

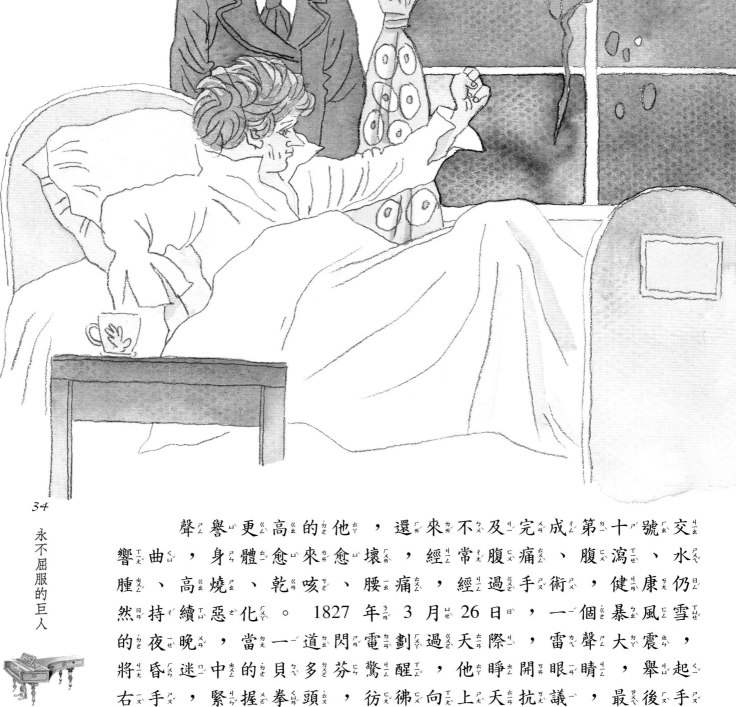

永不屈服的巨人

　　聲響更高的他，還來不及完成第十號交響曲，身體愈來愈壞，經常腹痛、腹瀉、水腫、高燒、乾咳、腰痛，經過手術，健康仍然持續惡化。1827年3月26日，一個暴風雪的夜晚，當一道閃電劃過天際，雷聲大震，將昏迷中的貝多芬驚醒，他睜開眼睛，舉起右手，緊握拳頭，彷彿向上天抗議，最後手臂頹然的垂下。貝多芬去世了。

隔ㄍㄜˊ了ㄌㄜˇ三ㄙㄢ天ㄊㄧㄢ，舉ㄐㄩˇ行ㄒㄧㄥˊ葬ㄗㄤˋ禮ㄌㄧˇ時ㄕˊ，維ㄨㄟˊ也ㄧㄝˇ納ㄋㄚˋ全ㄑㄩㄢˊ城ㄔㄥˊ轟ㄏㄨㄥ動ㄉㄨㄥˋ，據ㄐㄩˋ估ㄍㄨ計ㄐㄧˋ有ㄧㄡˇ兩ㄌㄧㄤˇ萬ㄨㄢˋ人ㄖㄣˊ走ㄗㄡˇ上ㄕㄤˋ街ㄐㄧㄝ頭ㄊㄡˊ，全ㄑㄩㄢˊ市ㄕˋ有ㄧㄡˇ名ㄇㄧㄥˊ的ㄉㄜ˙音ㄧㄣ樂ㄩㄝˋ家ㄐㄧㄚ都ㄉㄡ高ㄍㄠ舉ㄐㄩˇ火ㄏㄨㄛˇ把ㄅㄚˇ，一ㄧˋ齊ㄑㄧˊ來ㄌㄞˊ為ㄨㄟˋ貝ㄅㄟˋ多ㄉㄨㄛ芬ㄈㄣ送ㄙㄨㄥˋ葬ㄗㄤˋ。在ㄗㄞˋ他ㄊㄚ們ㄇㄣ˙的ㄉㄜ˙心ㄒㄧㄣ中ㄓㄨㄥ，貝ㄅㄟˋ多ㄉㄨㄛ芬ㄈㄣ就ㄐㄧㄡˋ像ㄒㄧㄤˋ是ㄕˋ19世ㄕˋ紀ㄐㄧˋ音ㄧㄣ樂ㄩㄝˋ的ㄉㄜ˙火ㄏㄨㄛˇ炬ㄐㄩˋ，照ㄓㄠˋ亮ㄌㄧㄤˋ了ㄌㄜ˙許ㄒㄩˇ多ㄉㄨㄛ音ㄧㄣ樂ㄩㄝˋ創ㄔㄨㄤˋ新ㄒㄧㄣ的ㄉㄜ˙道ㄉㄠˋ路ㄌㄨˋ。

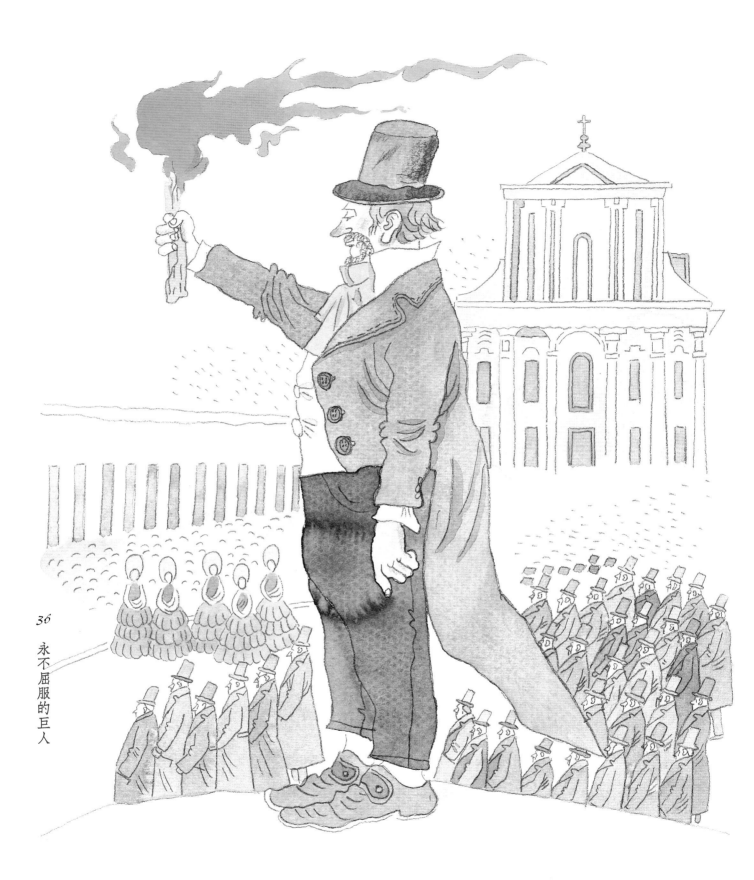

36

永不屈服的巨人

終　曲
永遠的影響力

　　貝多芬五十七年的生命中，不論疾病對他的傷害和打擊，不論耳聾奪去他的社交生活和他享受自己音樂的樂趣，不論家庭生活的欠缺，他始終將音樂當作自己最信任的東西，就像是宗教信仰一樣，相信音樂能夠治療他的悲傷，更相信音樂能夠帶給全世界歡樂和安慰。

　　當我們遇到挫折，或是不順心、心裡很煩惱，甚至不知道該怎麼辦的時候，想到了貝多芬的故事，再聽聽他的音樂，一定會被樂聲裡的鼓舞力量振奮起來，鼓起勇氣再出發。

　　有時候，我們遇到十分高興的事情，或是見到大自然的美景，內心充滿了感動，卻不知道應該如何表達；這時候，貝多芬的音樂，好像會說話，將我們的心情演奏出來。

　　全世界無數的人，從欣賞他的音樂中得到了幫助。

　　貝多芬已經實現了他的理想和信念。那你呢？

Ludwig van Beethoven

貝多芬

貝多芬 小檔案

1770 年　12 月 16 日，出生於德國波昂。

1774 年　4 歲開始學彈琴。

1781 年　離開學校而輟學，向宮廷樂師尼富正式學音樂。

1783 年　擔任宮廷樂隊的大鍵琴師和劇院伴奏，但無固定薪水。

1792 年　前往維也納定居。

1795 年　第一次公開演奏自己的作品「降 B 大調鋼琴協奏曲」。

1798 年　開始感到聽覺失靈。

1802 年　受耳疾及失戀的影響，寫下了遺囑。

1803 年　神劇「橄欖山的基督」及「克羅采小提琴奏鳴曲」首演。

1804 年　推出第三號交響曲「英雄」。

1805 年　歌劇「費黛里奧」首演，完成「熱情奏鳴曲」。

1808 年　完成第五號交響曲「命運」。

1810 年　耳疾更加厲害。

1813 年　第七號交響曲及「威靈頓的勝利曲」上演。

1823 年　完成第九號交響曲「合唱」。

1827 年　病逝。

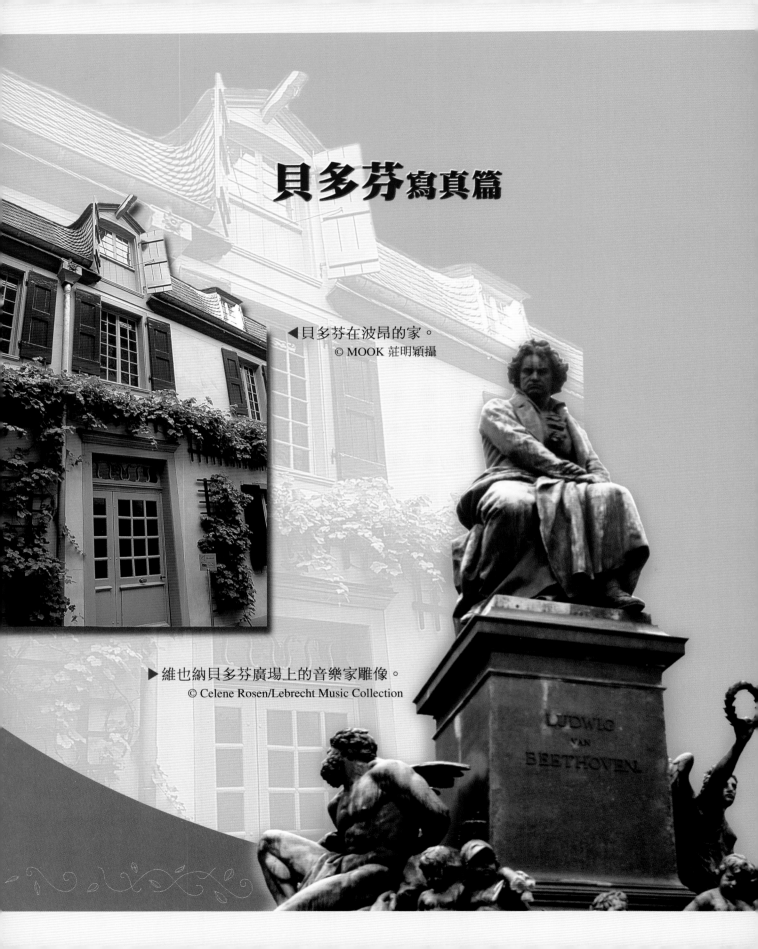

貝多芬寫真篇

◀貝多芬在波昂的家。
© MOOK 莊明穎攝

▶維也納貝多芬廣場上的音樂家雕像。
© Celene Rosen/Lebrecht Music Collection

LUDWIG
VAN
BEETHOVEN

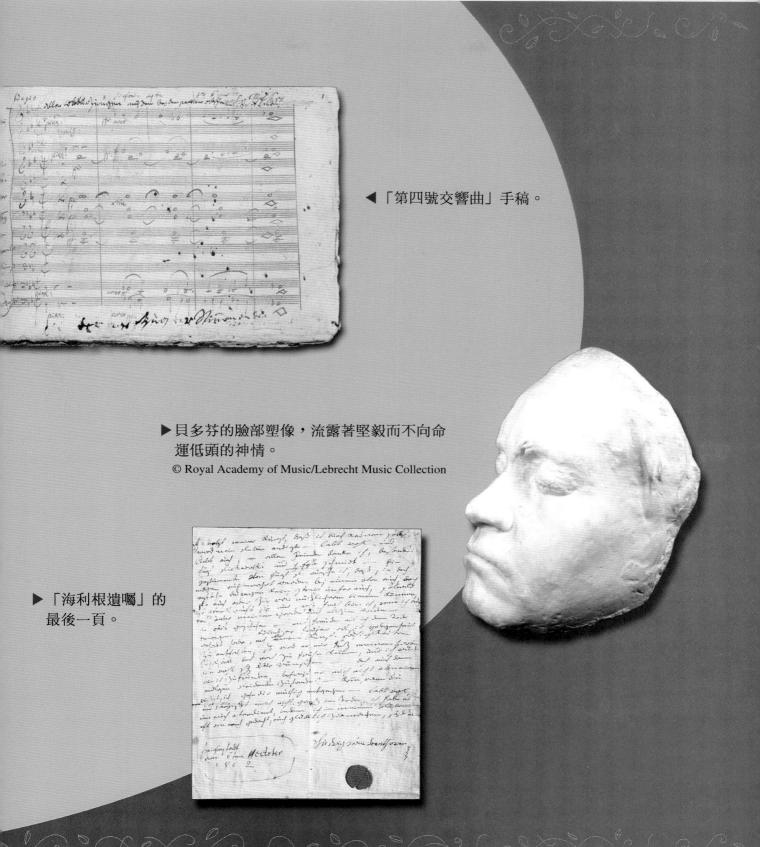

◀「第四號交響曲」手稿。

▶貝多芬的臉部塑像，流露著堅毅而不向命
運低頭的神情。
© Royal Academy of Music/Lebrecht Music Collection

▶「海利根遺囑」的
最後一頁。

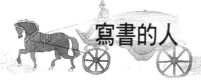

寫書的人

邱秀文

邱秀文，筆名任遠、展湄，寫作興趣多元廣泛，包括報導、評論、散文、兒童及青少年文學、小說等，近年並創作攝影小品文。先後在《國語日報》闢有「鏡頭心視界」專欄、《中華日報》「光點筆記 Flash Point」專欄，以及北美《世界日報》「大世界小鏡頭」專欄。著有《智者群像》、《即將消失的行業》、《增加生命的能量》、《成長不寂寞》，並編撰《芝加哥中華會館歷史紀實》。致力推廣華文文學，創辦「芝加哥華文寫作協會」及策劃主辦「芝華徵文比賽」（1997年至 2004 年），曾任北美華文作家協會副會長。

畫畫的人

陳澤新

陳澤新，祖籍廣東省汕頭市。1954 年 10 月生於北京。現為中國出版社工作者協會裝幀藝術研究會會員、美術家協會會員、江蘇少年兒童出版社美術編輯、裝幀設計師、兒童插畫家。

他童年時就獨自一人到很遠的郊區去釣魚，在河邊抓烏龜，對養小動物有濃厚的興趣。和許多書中的小主角一樣，做過很多讓大人搖頭的事。曾在農村參與勞動，當過工人、教過書、做過記者，學到了一生都難學到的東西，但始終堅持並熱愛繪畫。插圖曾入選韓國第三屆國際兒童圖畫書原作展，部分作品獲國家圖書獎、全國連環畫獎。

希望自己保持童心，獻給這個美麗的童話世界。

文學家系列

榮獲行政院新聞局第五屆人文類小太陽獎
行政院新聞局第十八次推介中小學生優良課外讀物
文建會「好書大家讀」活動推薦
文建會「好書大家讀」活動1999年度最佳少年兒童讀物獎

～ 帶領孩子親近十位曠世文才的生命故事 ～

每個文學家的一生，都充滿了傳奇……

震撼舞臺的人——戲說莎士比亞　姚嘉為著／周靖龍繪

愛跳舞的女文豪——珍·奧斯汀的魅力　石麗東、王明心著／郜　欣、倪　靖繪

醜小鴨變天鵝——童話大師安徒生　簡　宛著／翱　子繪

怪異酷天才——神祕小說之父愛倫坡　吳玲瑤著／郜　欣、倪　靖繪

尋夢的苦兒——狄更斯的黑暗與光明　王明心著／江健文繪

俄羅斯的大橡樹——小說天才屠格涅夫　韓　秀著／鄭凱軍、錢繼偉繪

小小知更鳥——艾爾寇特與小婦人　王明心著／倪　靖繪

哈雷彗星來了——馬克·吐溫傳奇　王明心著／于紹文繪

解剖大偵探——柯南·道爾vs.福爾摩斯　李民安著／郜　欣、倪　靖繪

軟心腸的狼——命運坎坷的傑克·倫敦　喻麗清著／鄭凱軍、錢繼偉繪

小太陽獎得獎評語

三民書局以兒童文學的創作方式介紹十位著名西洋文學家，
不僅以生動活潑的文筆和用心精製的編輯、繪畫引導兒童進入文學家的生命故事，
而且啟發孩子們欣賞和創造的泉源，值得予以肯定。

音樂家系列

有人說，巴哈的音樂是上帝創造世界之前與自己的對話，
有人說，莫札特的音樂是上帝賜給人間最美的禮物，
沒有音樂的世界，我們失去的是夢想和希望……

每一個跳動音符的背後，到底隱藏了什麼樣的淚水和歡笑？
且看十位音樂大師，如何譜出心裡的風景……

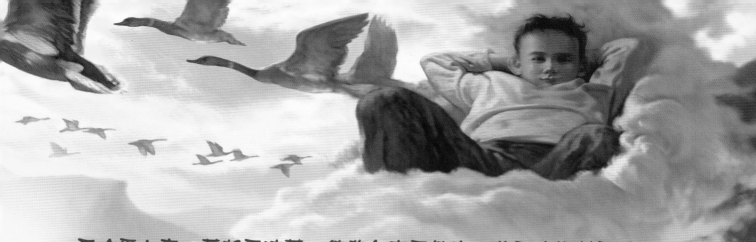

巴哈愛上帝，蕭邦愛波蘭，德弗乍克愛捷克，柴可夫斯基愛俄國……
但他們都最愛——音樂！

由知名作家簡宛女士主編，邀集海內外傑出作家與音樂
工作者共同執筆。平易流暢的文字，活潑生動的插畫，
帶領小讀者們與音樂大師一同悲喜，靜靜聆聽……

世紀人物100

獻給孩子們的禮物

「世紀人物100」

訴說一百位中外人物的故事
是三民書局獻給孩子們最好的禮物！

◆ 不刻意美化、神化傳主，使「世紀人物」
 更易於親近。

◆ 嚴謹考證史實，傳遞最正確的資訊。

◆ 文字親切活潑，貼近孩子們的語言。

◆ 突破傳統的創作角度切入，讓孩子們認識
 不一樣的「世紀人物」。